爨宝子碑

历代经典碑帖高清放大对照本

墨点字帖 编写

长江出版传媒

湖北美术出版社

图书在版编目（CIP）数据

爨宝子碑 / 墨点字帖编写 .
　一武汉：湖北美术出版社，2016.8
（历代经典碑帖高清放大对照本）
ISBN 978-7-5394-8489-1

Ⅰ．①爨…
Ⅱ．①墨…
Ⅲ．①楷书－碑帖－中国－东晋时代
Ⅳ．① J292.23

中国版本图书馆 CIP 数据核字（2016）第 081045 号

责任编辑：肖志娅　熊　晶
策划编辑：**墨点字帖**
技术编辑：**墨点字帖**
编写顾问：陈行健
例字校对：赵　亮
封面设计：**墨点字帖**

历代经典碑帖高清放大对照本

爨宝子碑

© 墨点字帖　编写

出版发行：长江出版传媒　湖北美术出版社
地　　址：武汉市洪山区雄楚大道 268 号 B 座
邮　　编：430070
电　　话：（027）87391256　　87679564
网　　址：http://www.hbapress.com.cn
E - mail：hbapress@vip.sina.com
印　　刷：武汉市金港彩印有限公司
开　　本：880mm×1230mm　　1/16
印　　张：3.5
版　　次：2016 年 8 月第 1 版　　2017 年 3 月第 2 次印刷
定　　价：24.00 元

　　注：本书释文主要是用简化汉字进行标注，此外将繁体字转换为对应的简化汉字；通假字、异体字、错字、别字仍按实际字形标注，字后以小括号标注对应的简化汉字；漏写的汉字以小括号标注对应的简化汉字；残缺及无法考证的汉字，在其对应位置用方框标注；释文注释以商务印书馆《现代汉语词典（第 6 版）》为参考。

出版说明

每一门艺术都有它的学习方法，临摹法帖被公认为学习书法的不二法门，但何为经典，如何临摹，仍然是学书者不易解决的两个问题。本套丛书引导读者认识经典，揭示法书临习方法，为学书者铺就了顺畅的书法艺术之路。具体而言，主要体现以下特色：

一、选帖严谨，版本从优

本套丛书遴选了历代碑帖的各种书体，上起先秦篆书《石鼓文》，下至明清王铎行草书等，这些法帖经受了历史的考验，是公认的经典之作，足以从中取法。但这些法帖在流传的过程中，常常出现多种版本，各版本之间或多或少会存在差异，对于初学者而言，版本的鉴别与选择并非易事。本套丛书对碑帖的各种版本作了充分细致的比较，从中选择了保存完好、字迹清晰的版本，尽可能还原出碑帖的形神风韵。

二、原帖精印，例字放大

尽管我们认为学习经典重在临习原碑原帖，但相当多的经典法帖，或因捶拓磨损变形，或因原字过小难辨，给初期临习带来困难。为此，本套丛书在精印原帖的同时，选取原帖最具代表性的例字予以放大还原成墨迹，或用名家临本，与原帖进行对照，方便读者对字体细节的深入研究与临习。

三、释文完整，指导精准

各册对原帖用简化汉字进行标识，方便读者识读法帖的内容，了解其背景，这对深研书法本身有很大帮助。同时，笔法是书法的核心技术，赵孟頫曾说："书法以用笔为上，而结字亦须用工，盖结字因时而传，用笔千古不易。"因此对诸帖用笔之法作精要分析，揭示其规律，以期帮助读者掌握要点。

俗话说"曲不离口，拳不离手"，临习书法亦同此理。不在多讲多说，重在多写多练。本套丛书从以上各方面为读者提供了帮助，相信有心者藉此对经典法帖能登堂入室，举一反三，增长书艺。

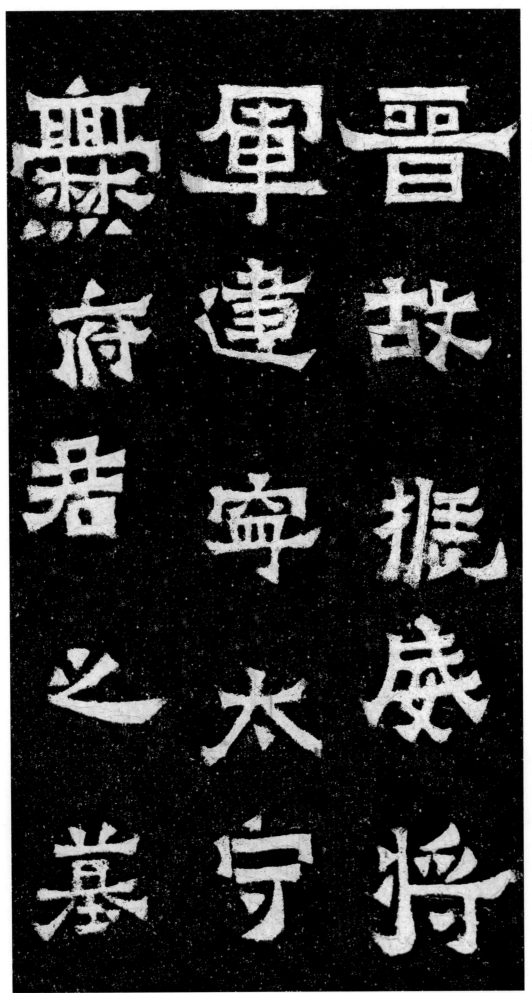

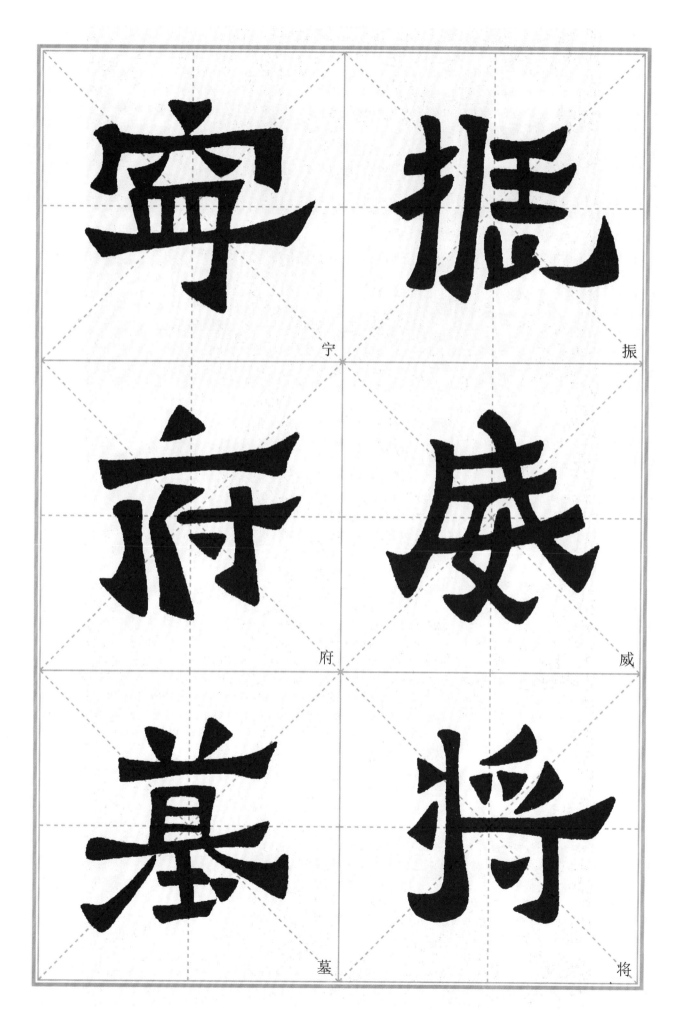

宁　振
府　威
墓　将

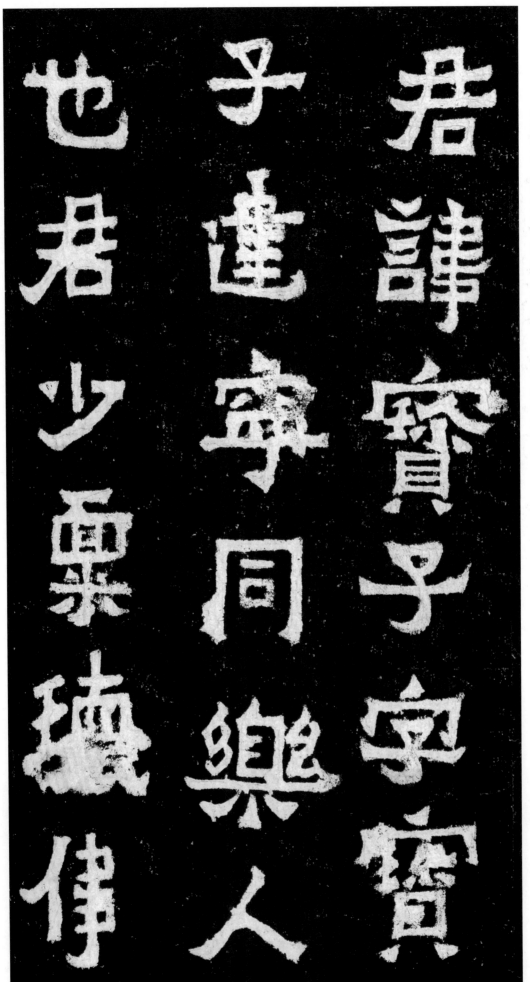

君讳宝子。字宝子。建宁同乐人也。君少禀璬（瑰）伟

君讳宝子字宝
子建宁同乐人
也君少禀瓌伟

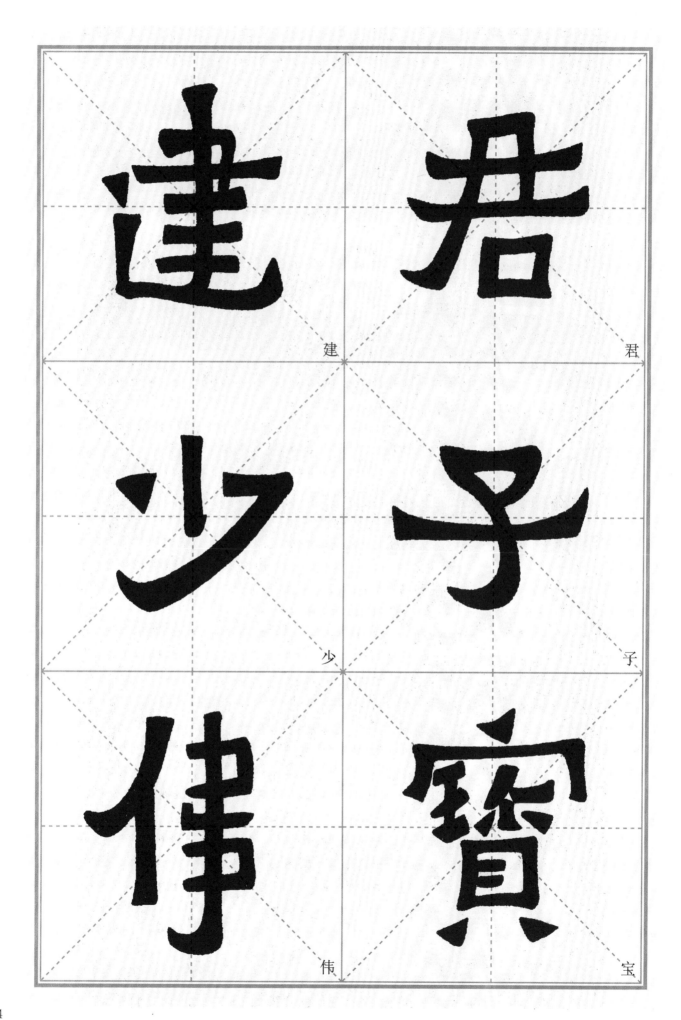

建　君

少　子

伟　宝

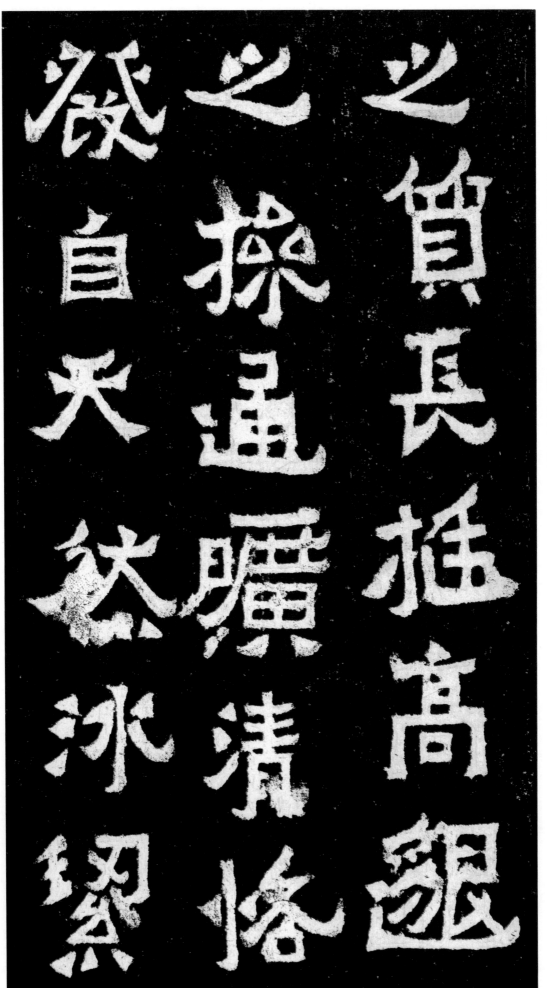

之质。长挺高邈之操。通旷清恪。发自天然。冰絜（洁

5

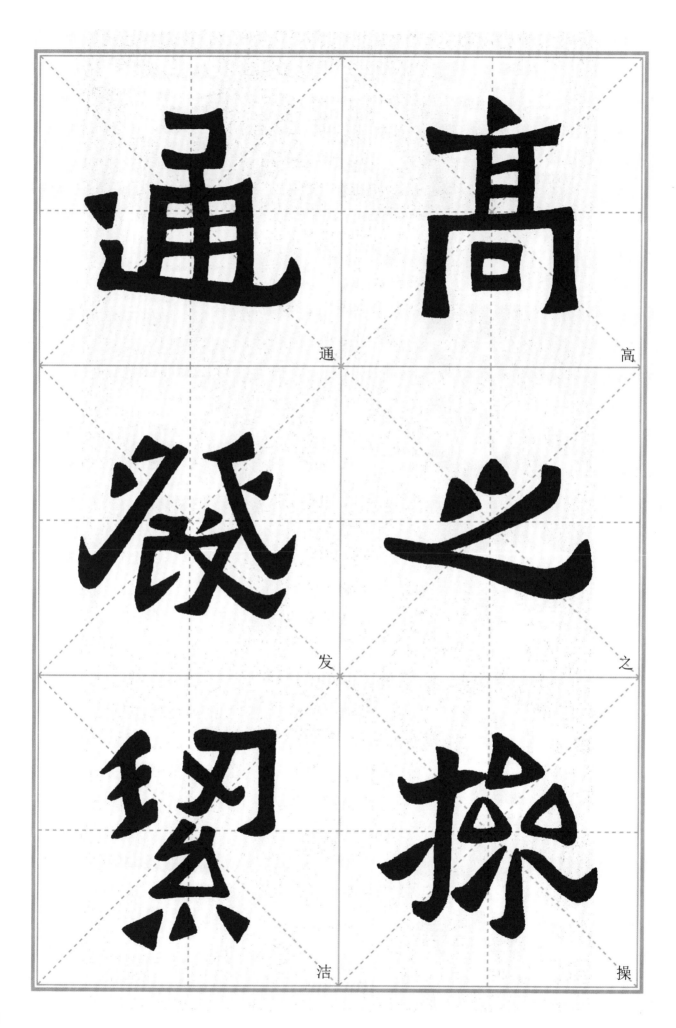

通

高

发

之

洁

操

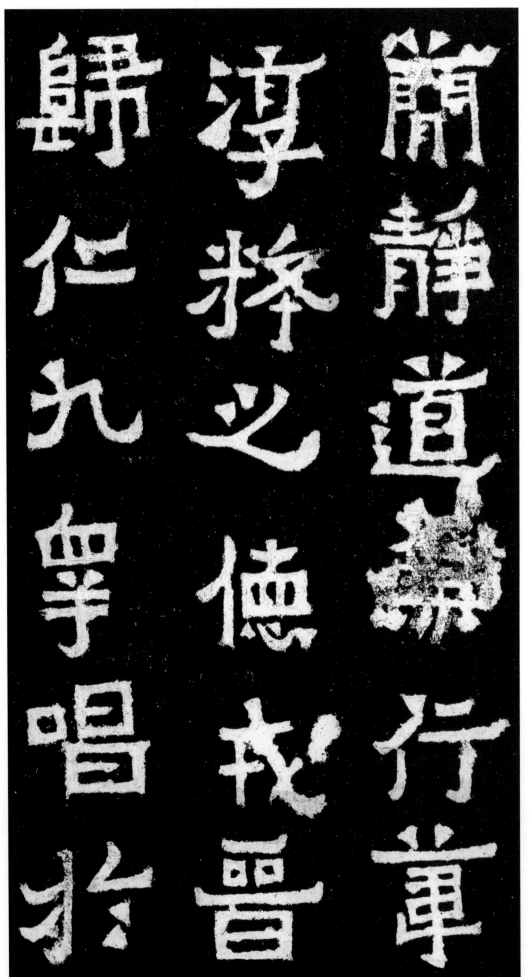

简静。道[兼]行苇。淳粹之德。戎晋归仁。九皋唱於

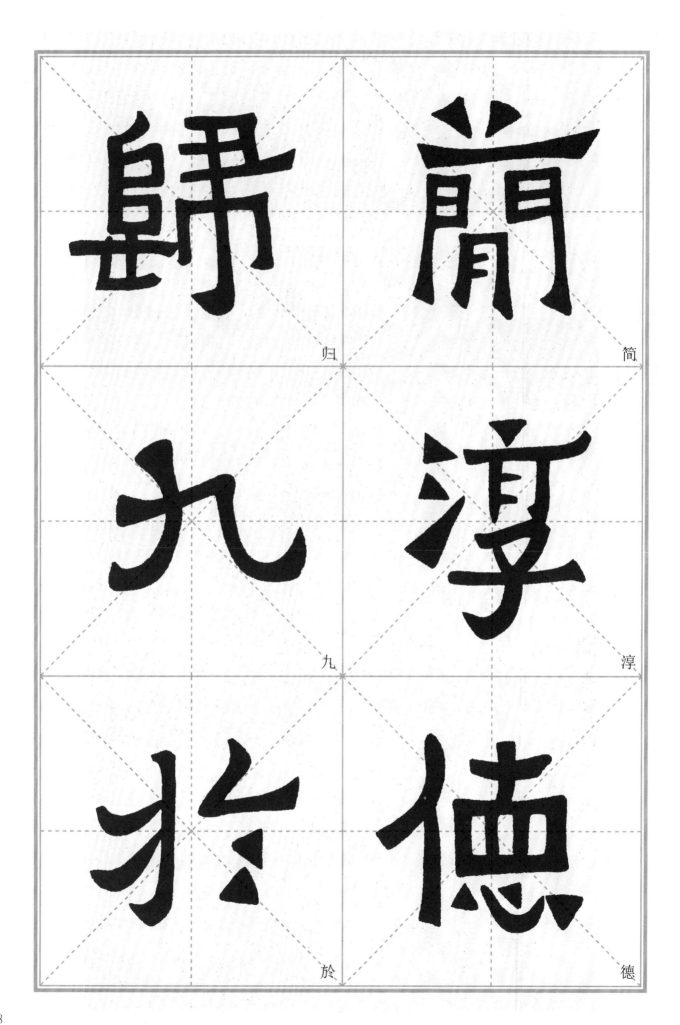

歸 簡

九 淳

於 德

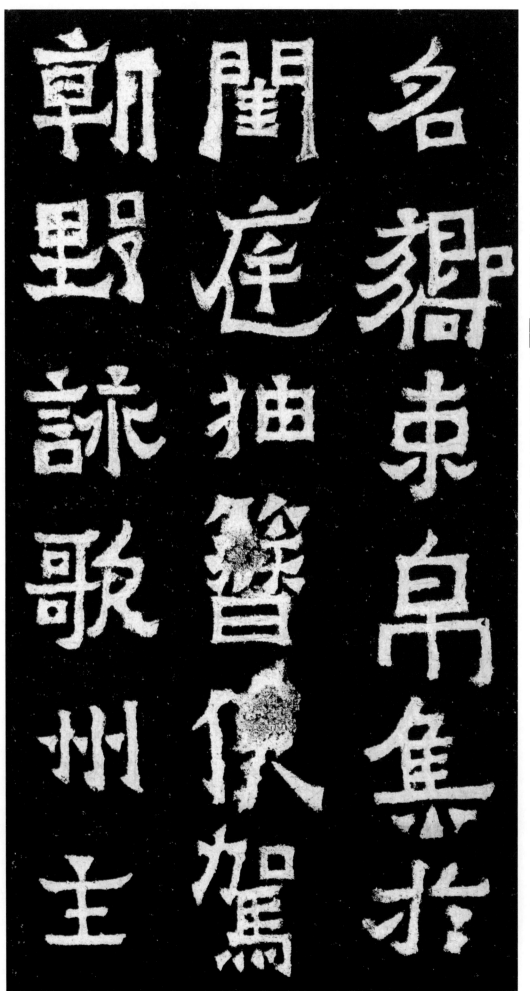

名向（响）。束帛集於闺庭。抽簪俟驾。朝野詠（咏）歌。州主

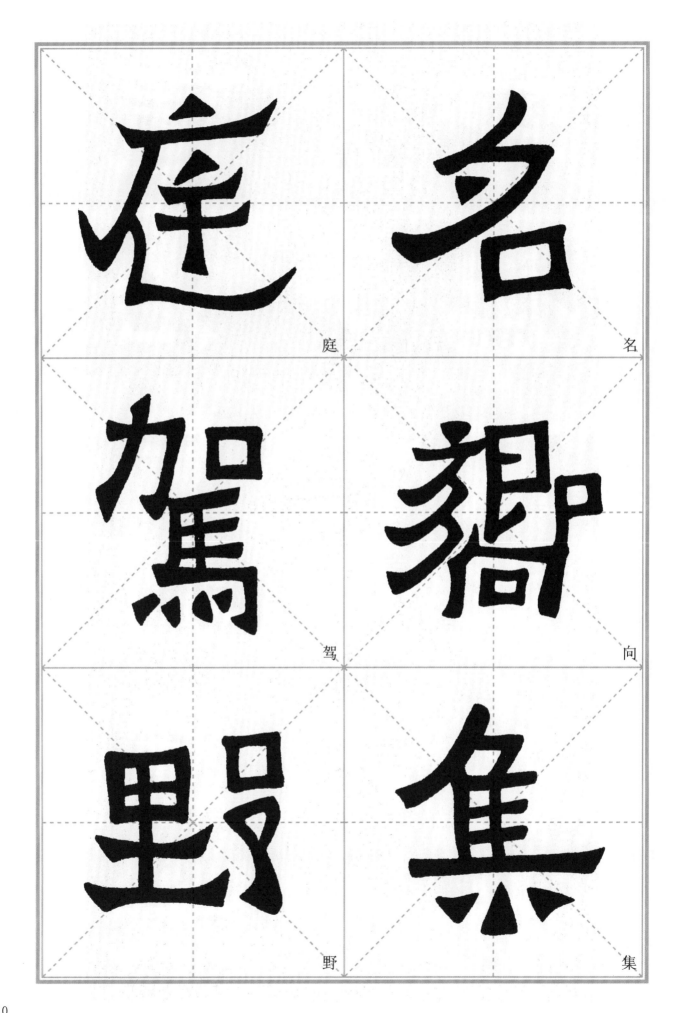

庭

名

驾

向

野

集

10

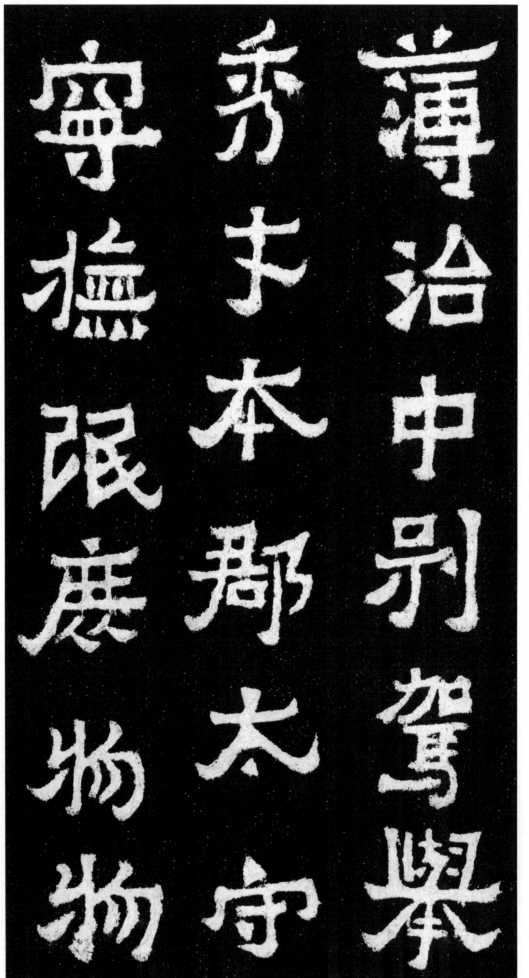

薄。治中。别驾。举秀才。本郡太守。宁抚氓庶（庶）。物物

薄。治中。别驾。举秀才。本郡太守。宁抚氓庶

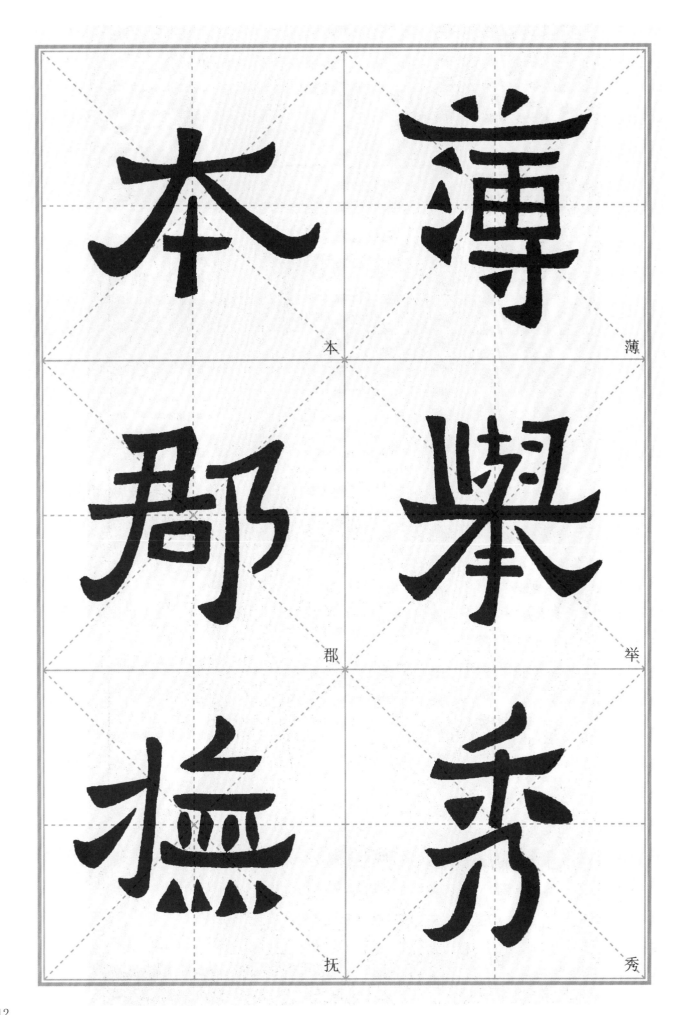

本

薄

郡

举

㾪

秀

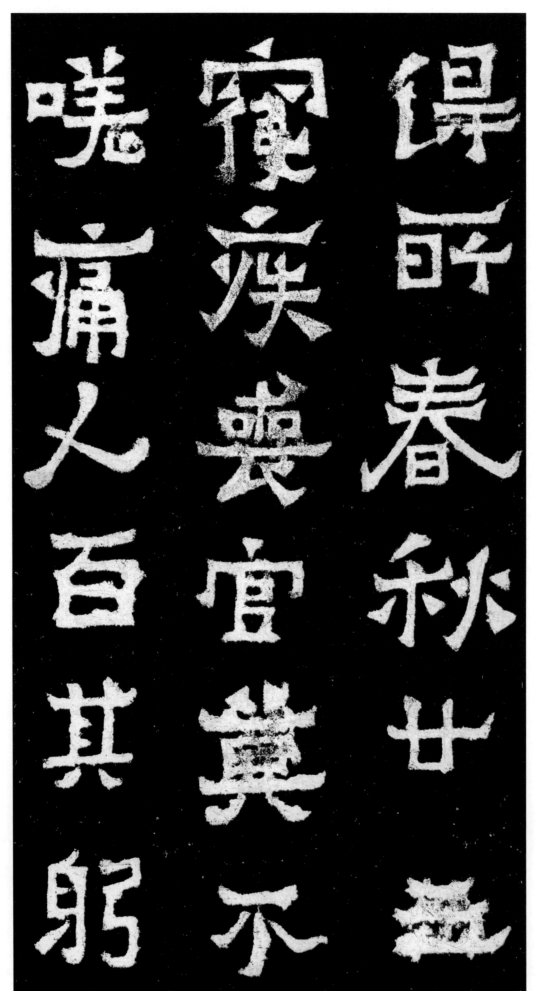

得所。春秋廿三。寝疾丧官。莫不嗟痛。人百其躬。

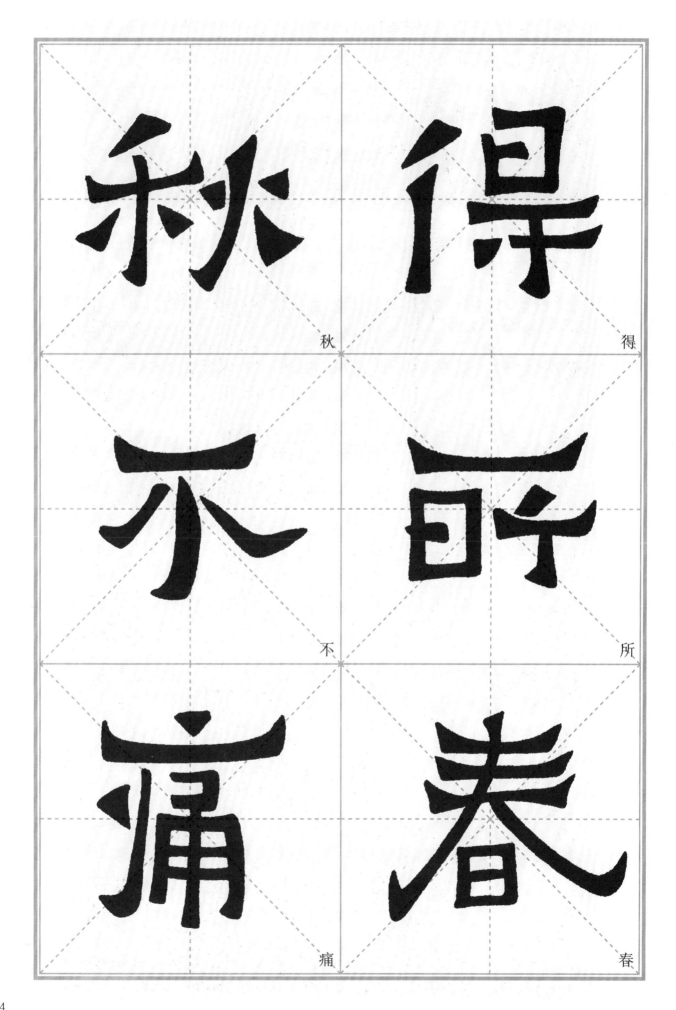

秋

得

不

所

痛

春

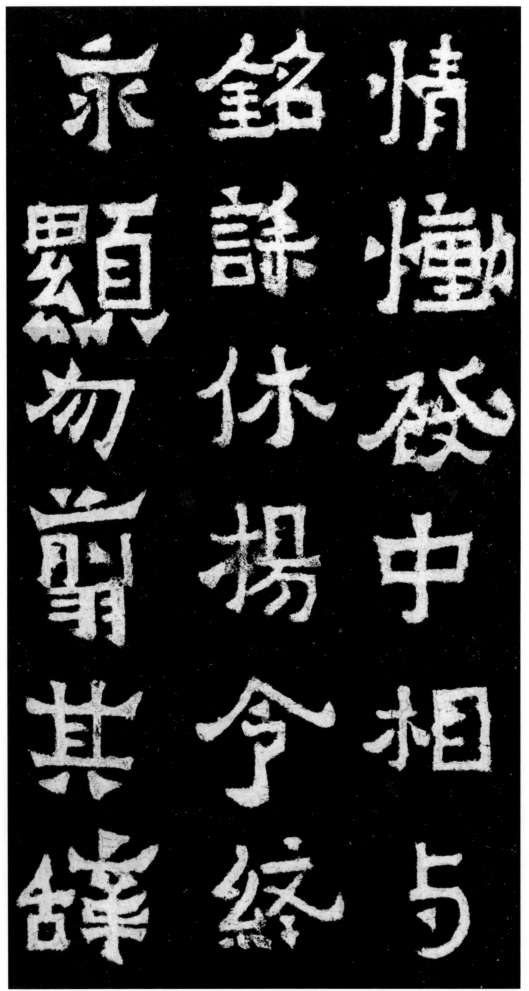

情恸发中。相与铭诔。休扬令终。永显勿罔。其辞

翯

恓

其

相

辞

与

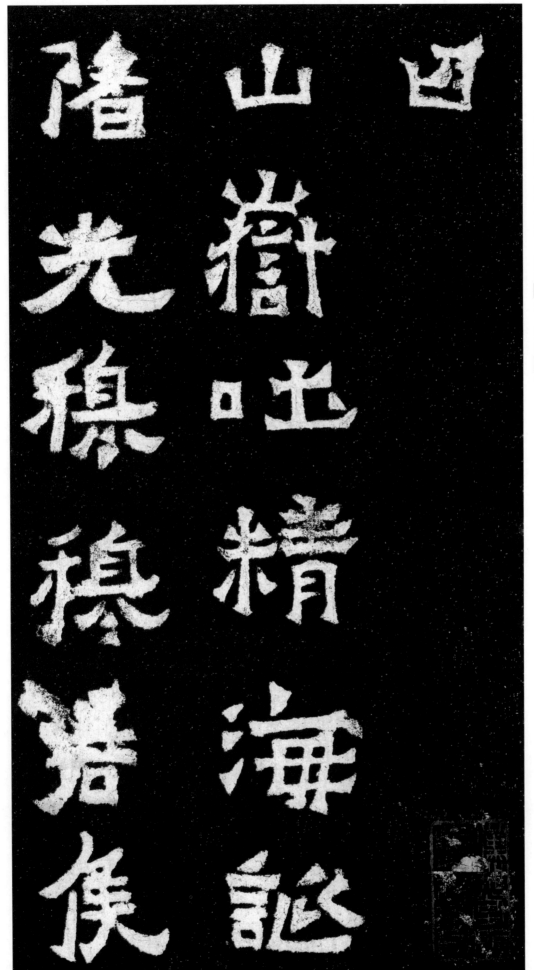

曰。山嶽（岳）吐精。海诞陏光。穆穆[君]侯。

曰
山
嶽
吐
精
海
誕

陏
光
穆
穆
浩
侯

诞　　　　　岳

穆　　　　　精

侯　　　　　海

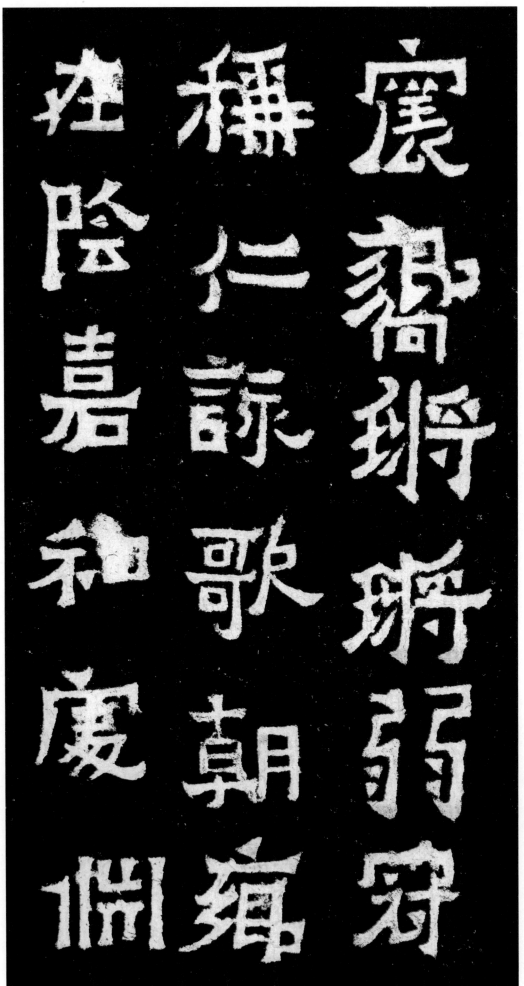

震向（响）锵锵。弱冠称仁。詠（咏）歌朝乡。在阴嘉和。虞（处）渊

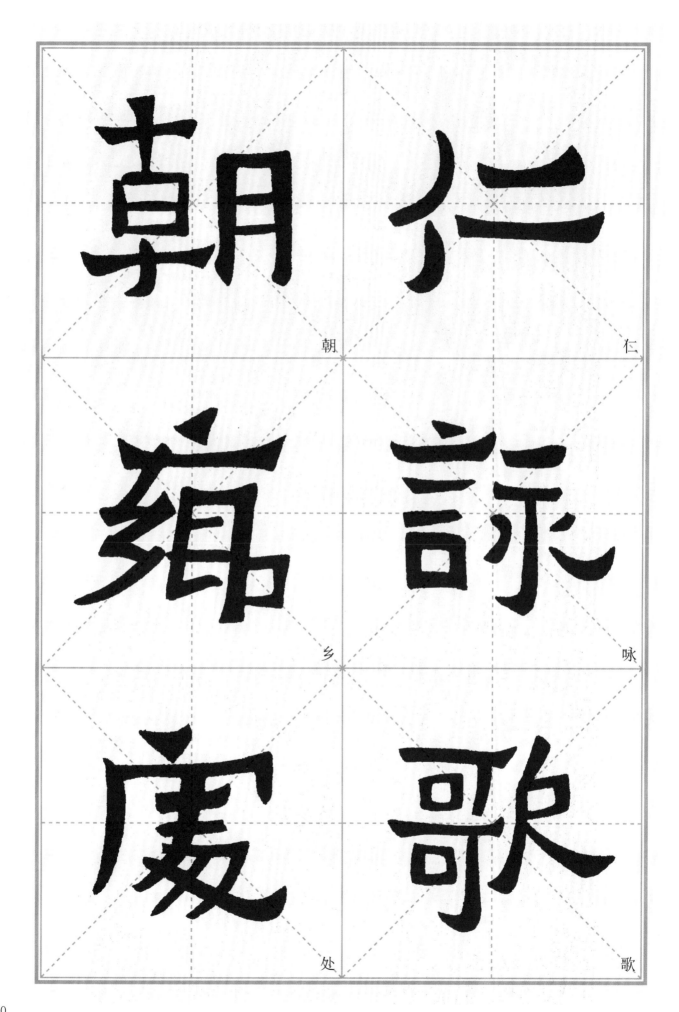

朝

仁

乡

咏

处

歌

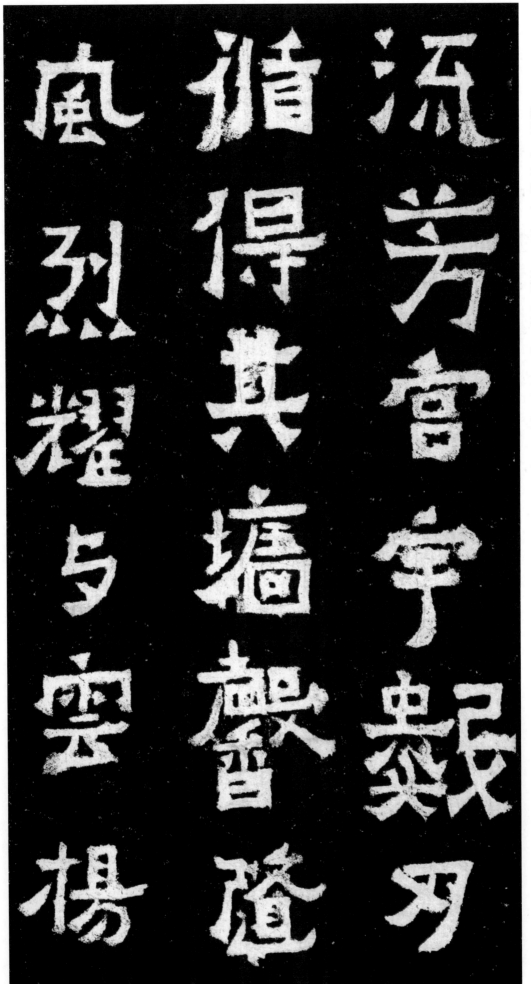

流芳。宫宇数刃（仞）。循得其墙。馨随风烈。耀与云扬。

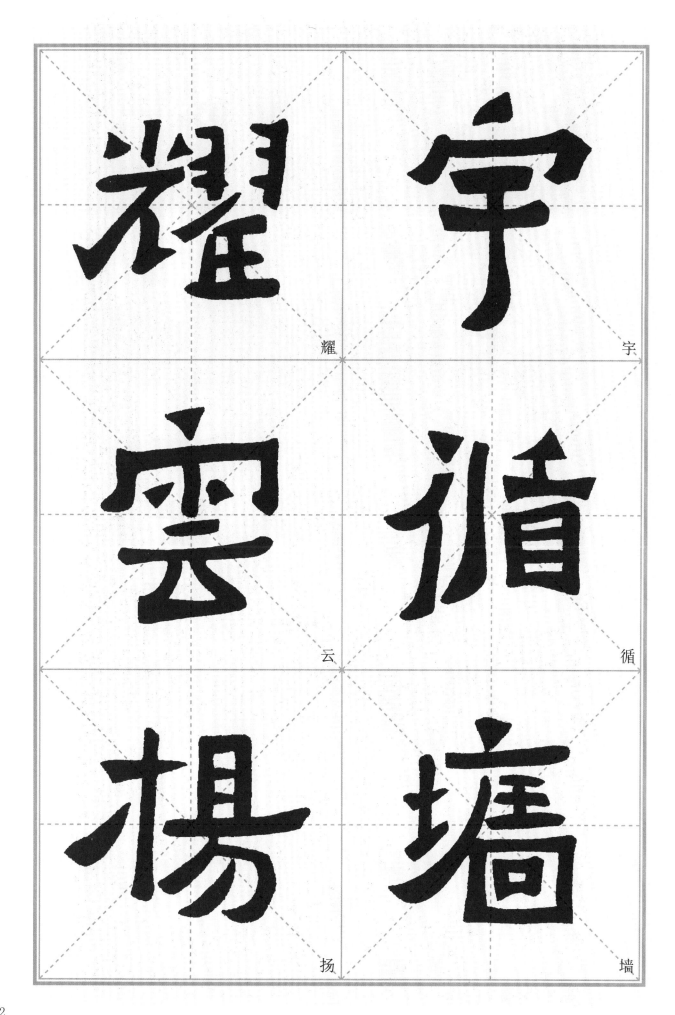

耀　　宇
云　　循
扬　　墙

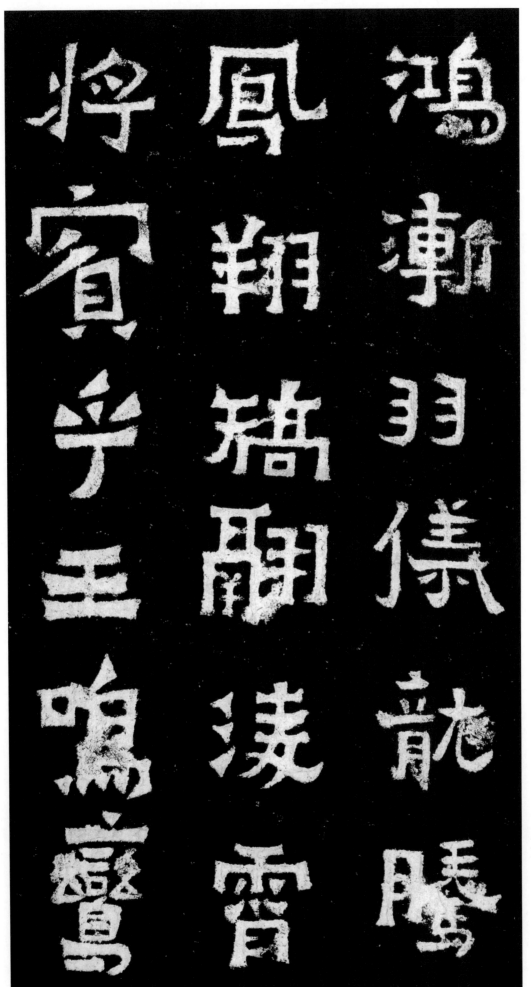

鸿渐羽仪。龙腾凤翔。矫翮凌霄。将宾乎王。鸣鸾

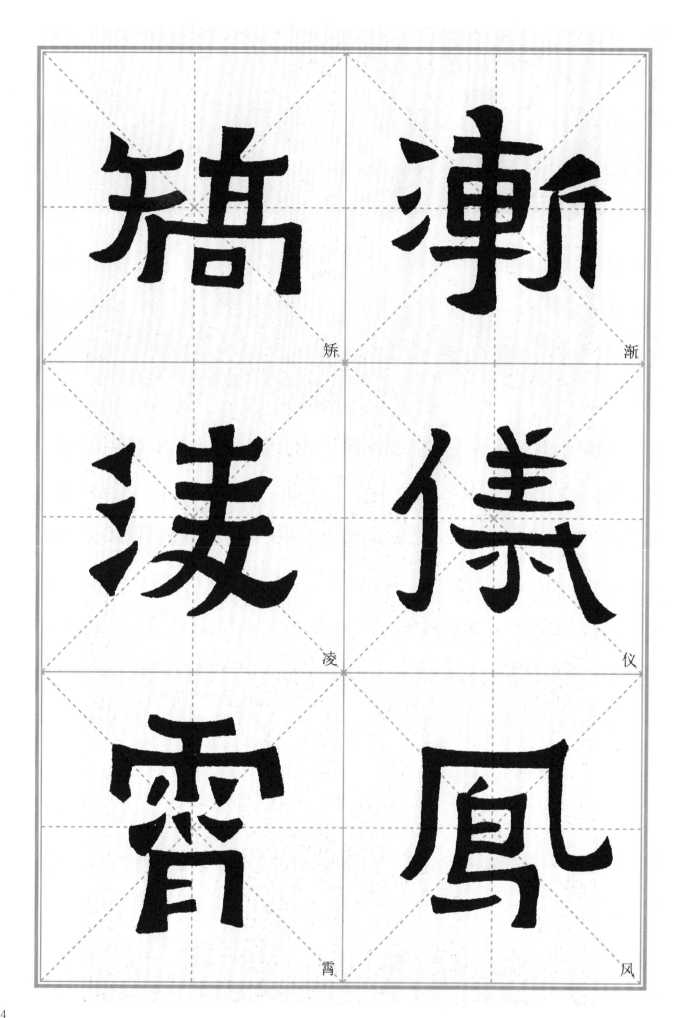

矫　　渐

凌　　仪

霄　　风

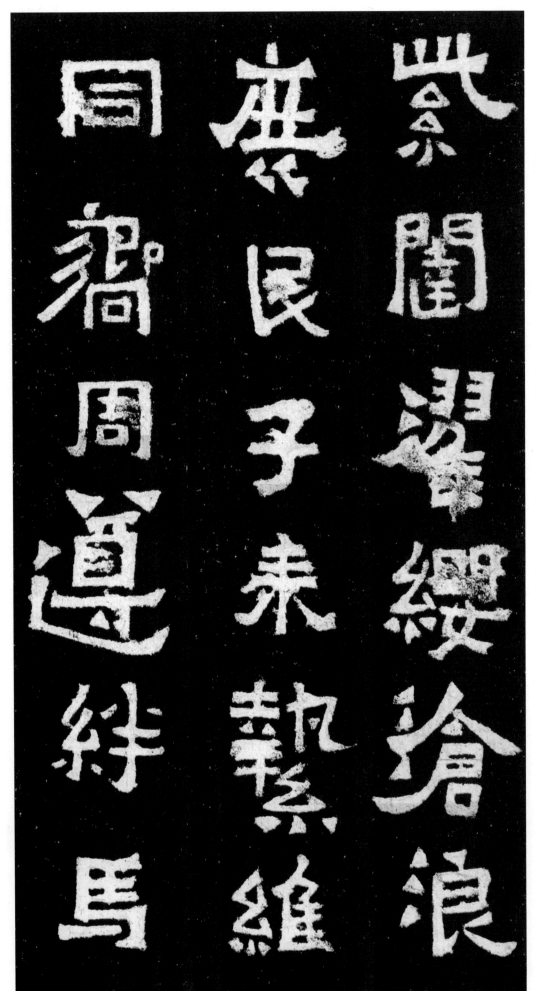

紫囷。濯缨沧浪。庶（庶）民子来。絷维同向。周遵绊马。

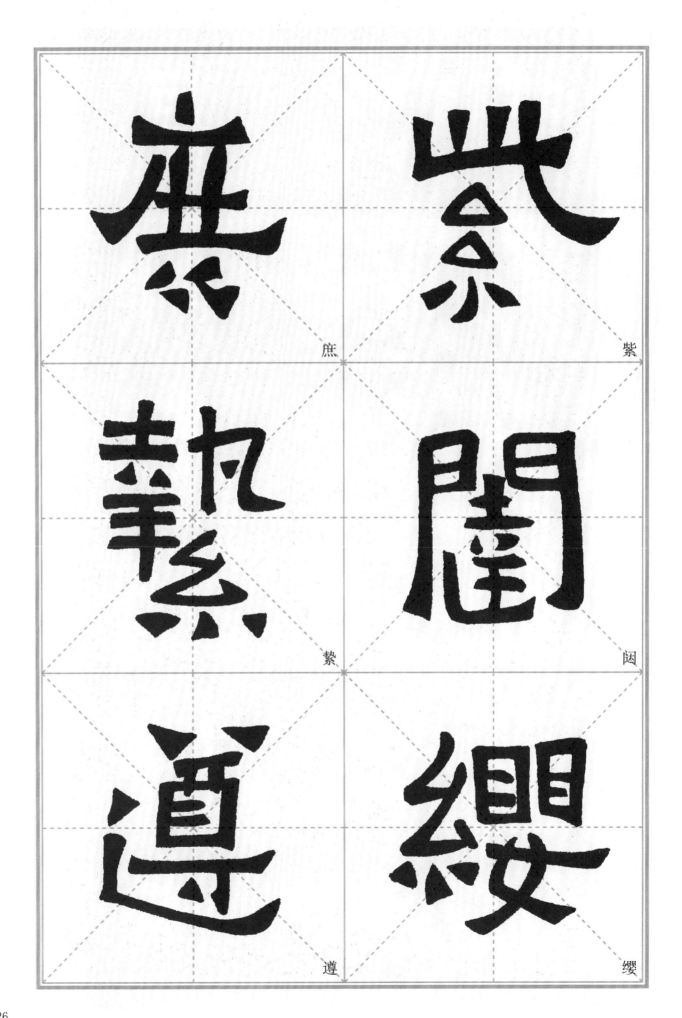

庶

紫

縶

閣

遵

纓

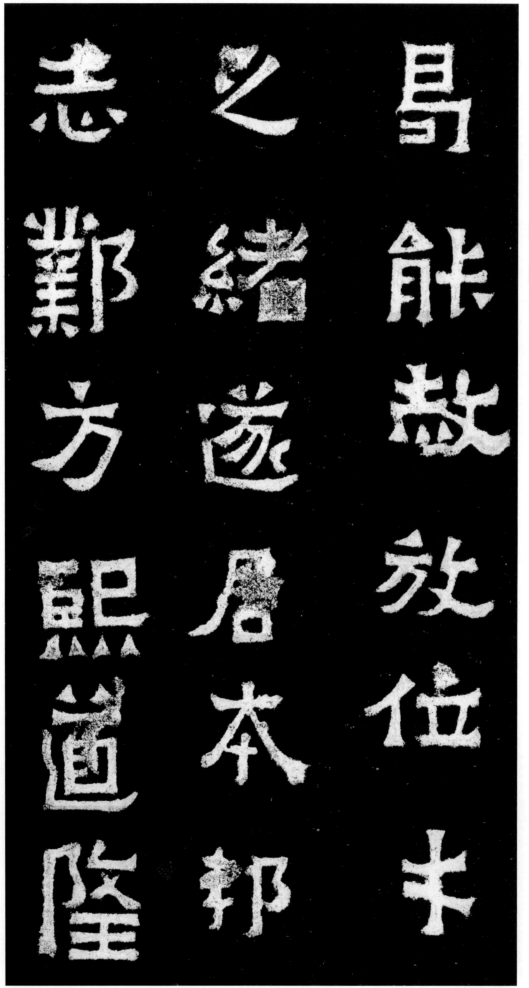

昌能赦放。位才之緒。遂居本邦。志邺方熙。道隆

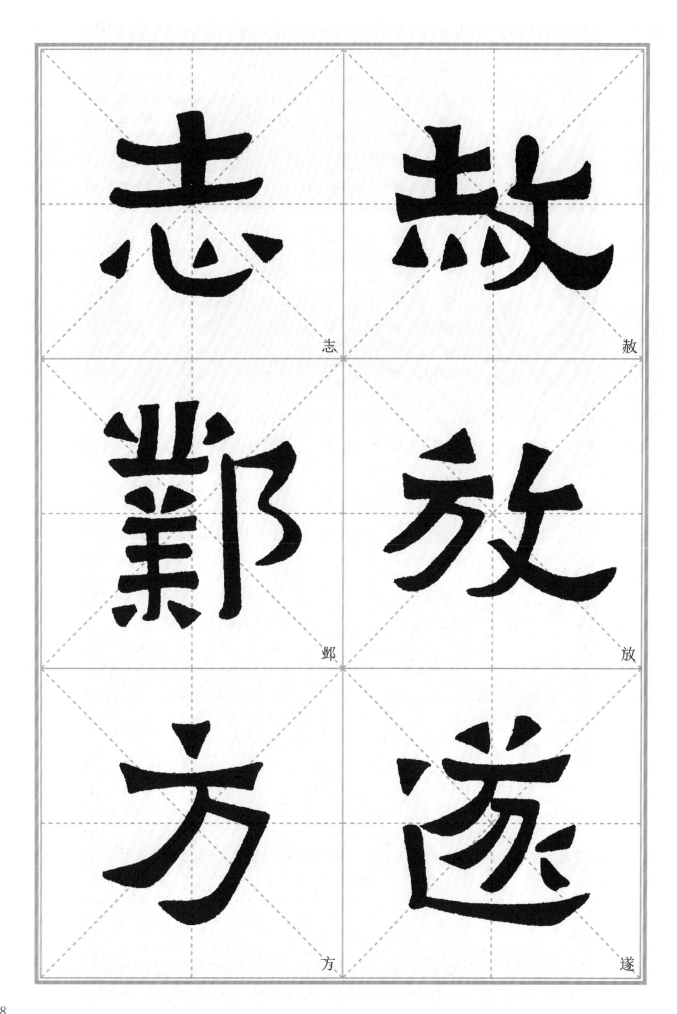

志

赦

邺

放

方

遂

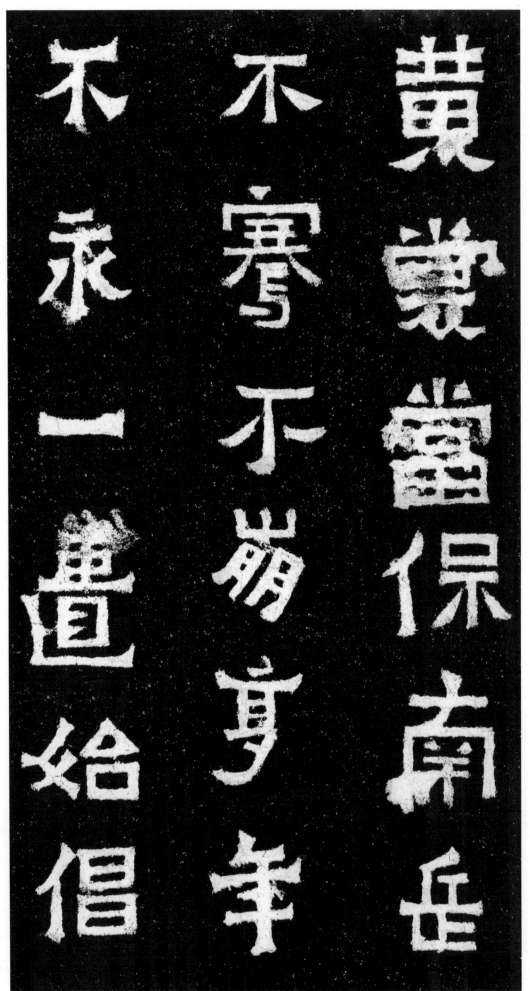

黄裳。当保南岳。不骞不崩。享年不永。一匮始倡。

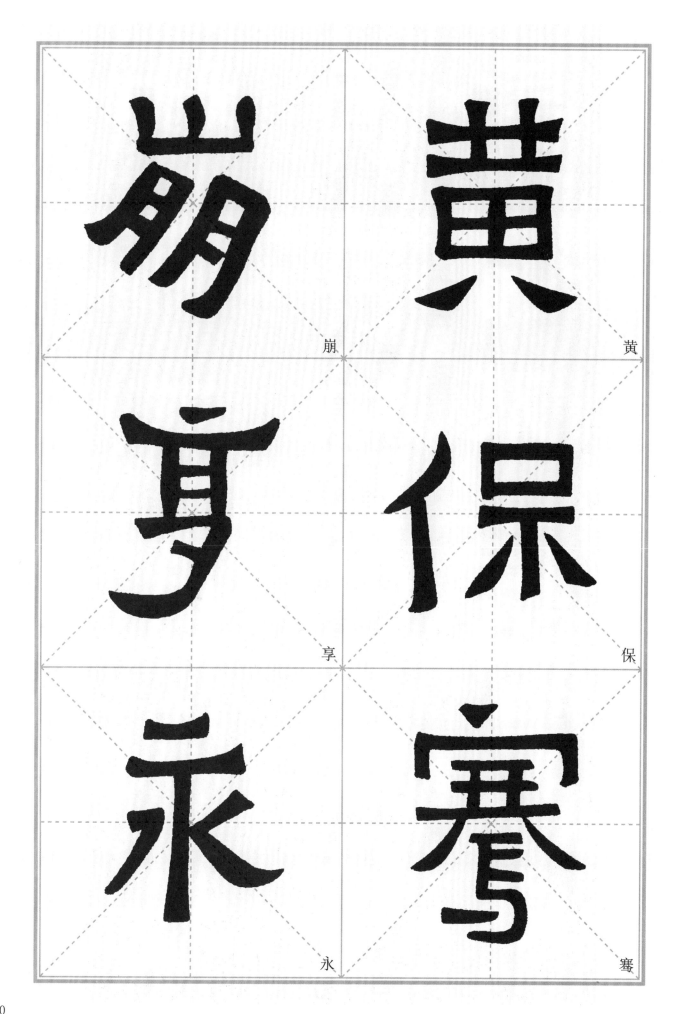

崩　黄

享　保

永　蹇

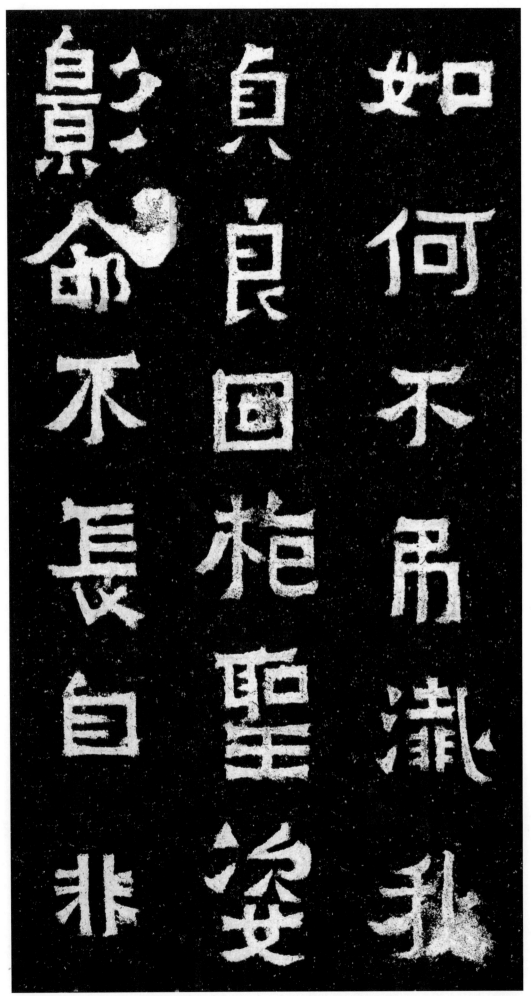

如何不吊。歼我贞良。回枹圣姿。影命不长。自非

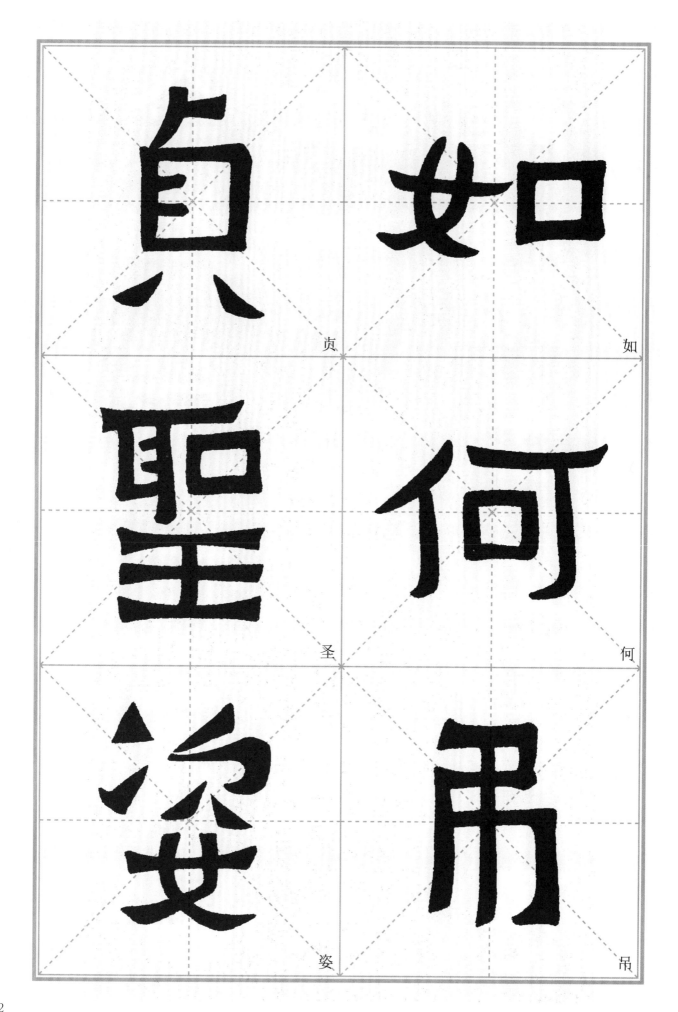

贞

如

圣

何

姿

吊

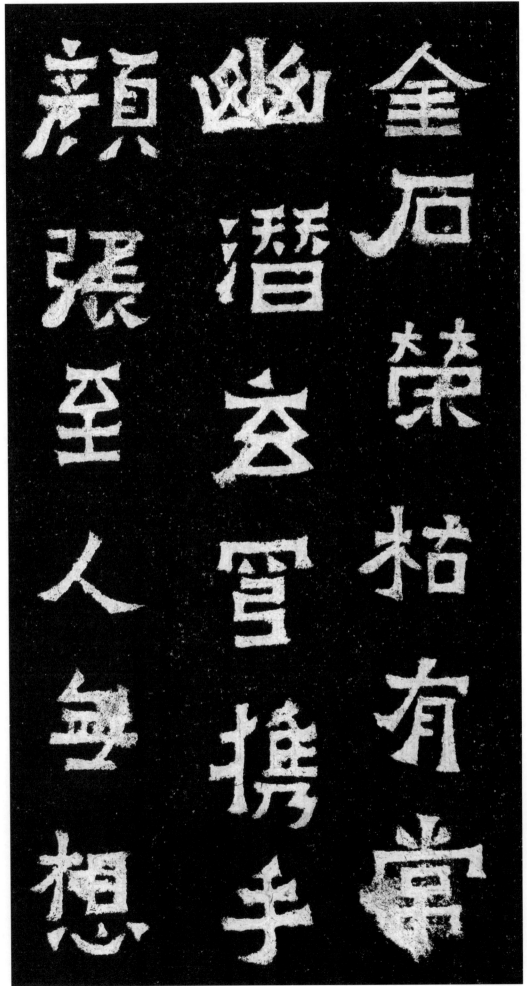

金石。荣枯有常。幽潜（潜）玄穹。携手颜张。至人无想。

33

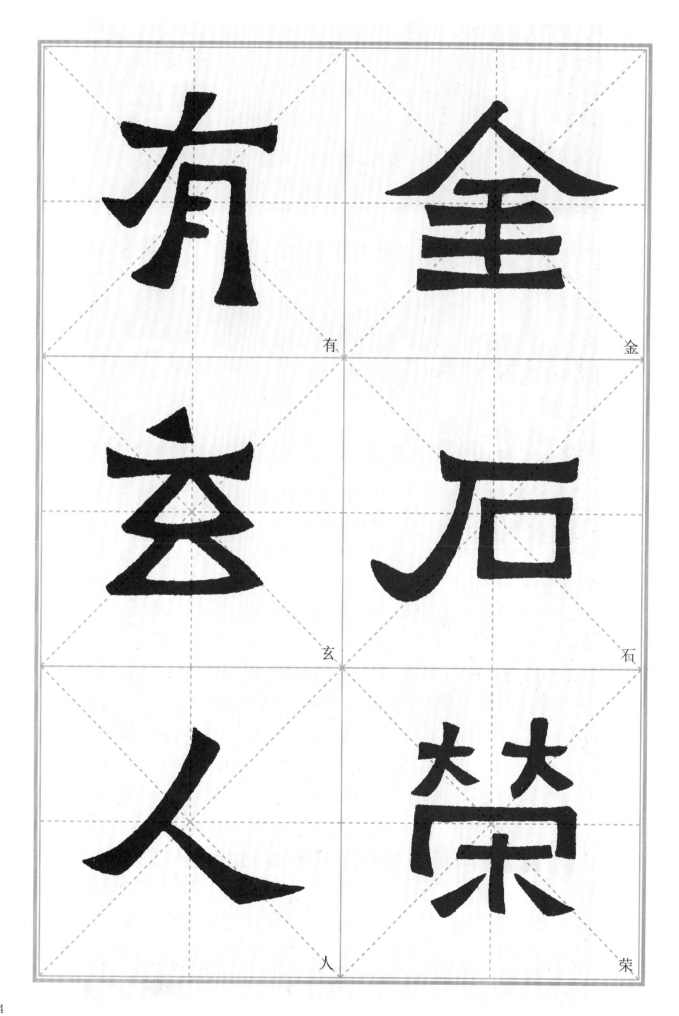

有　金

玄　石

人　荣

34

江
湖
相
忘
於
穆
不
巳
肅
雍
顯
相
永
惏
乎
素
感
恫

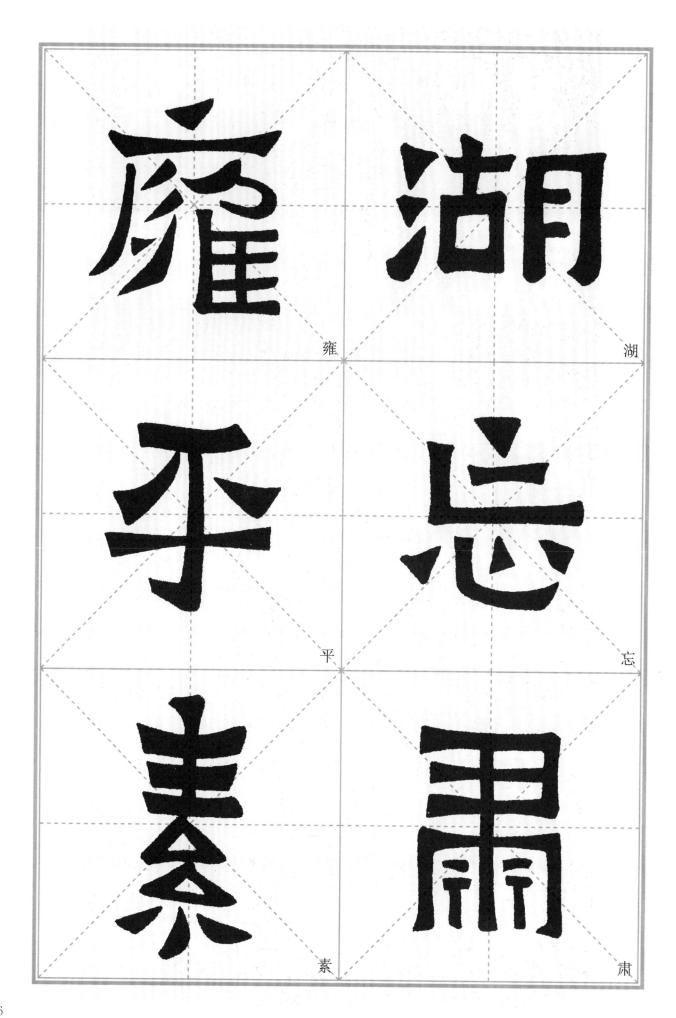

雍

湖

平

忘

素

肅

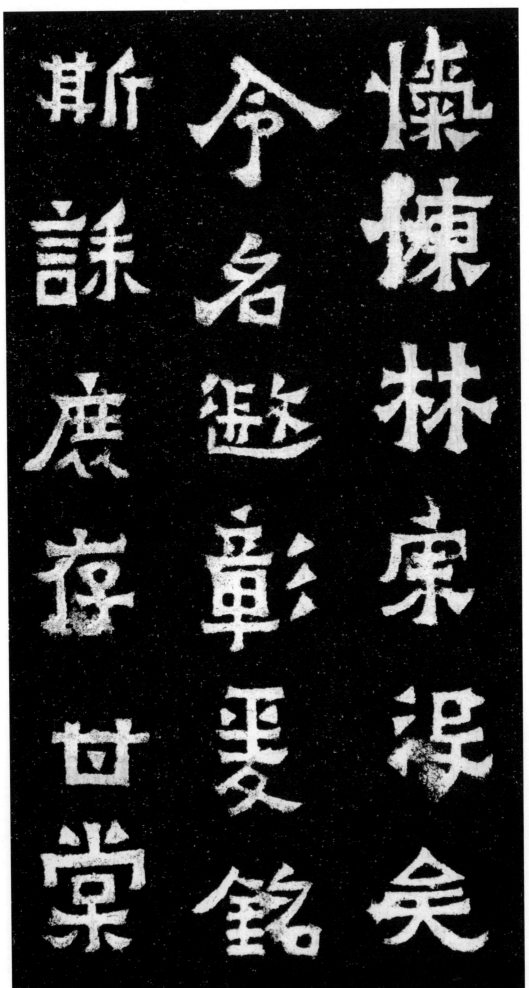

忾[慷]。林宗没矣。令名遐彰。爰铭斯诔。庶（庶）存甘棠。

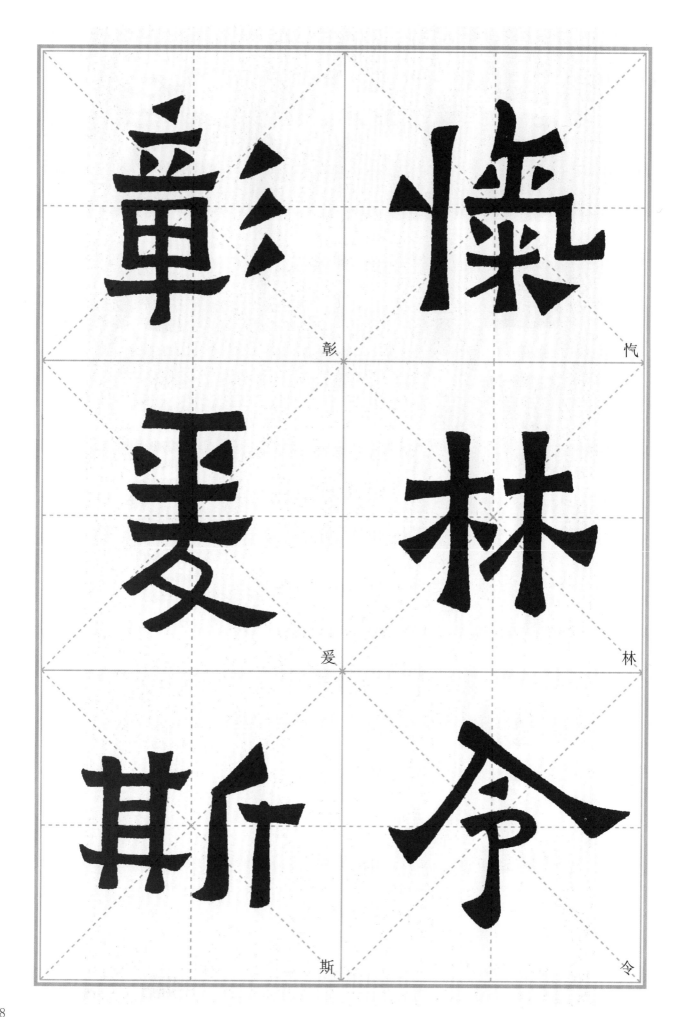

彰

㤅

斯

忾

林

令

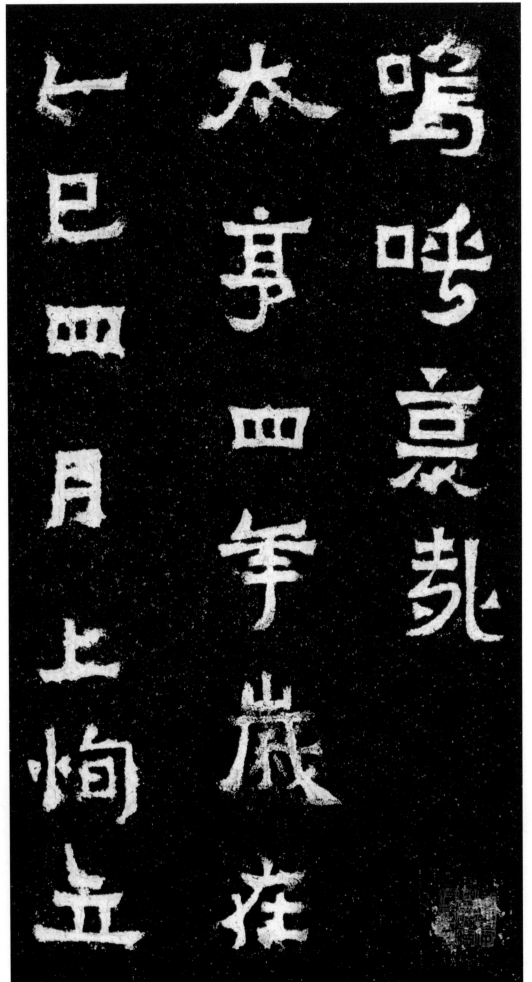

呜呼哀哉。太亨四年。岁在乙巳。四月上恂（旬）立。

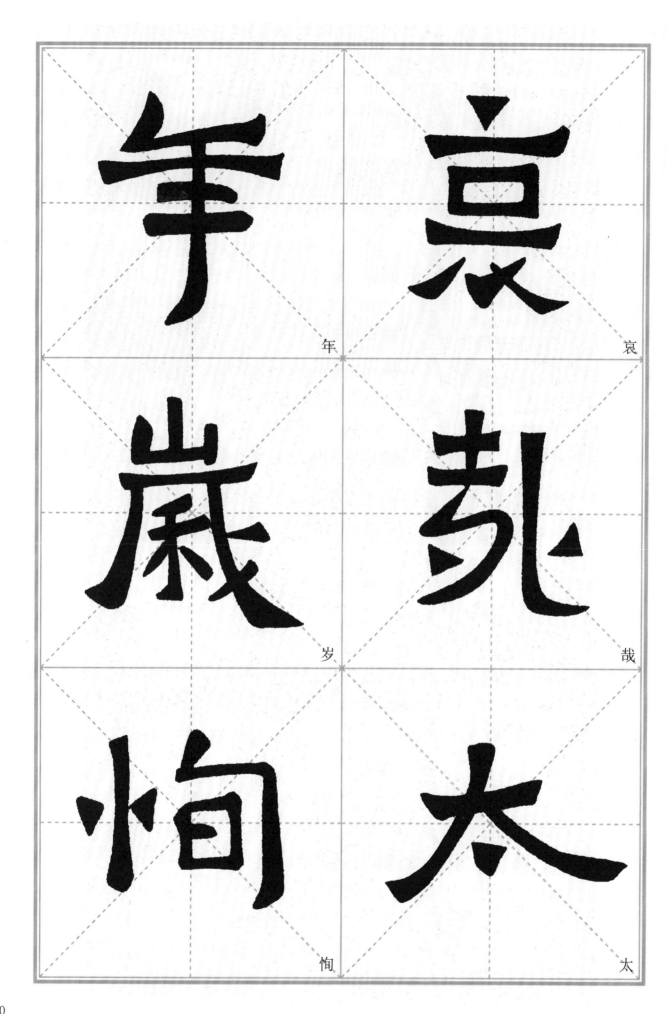

年

哀

岁

哉

恂

太

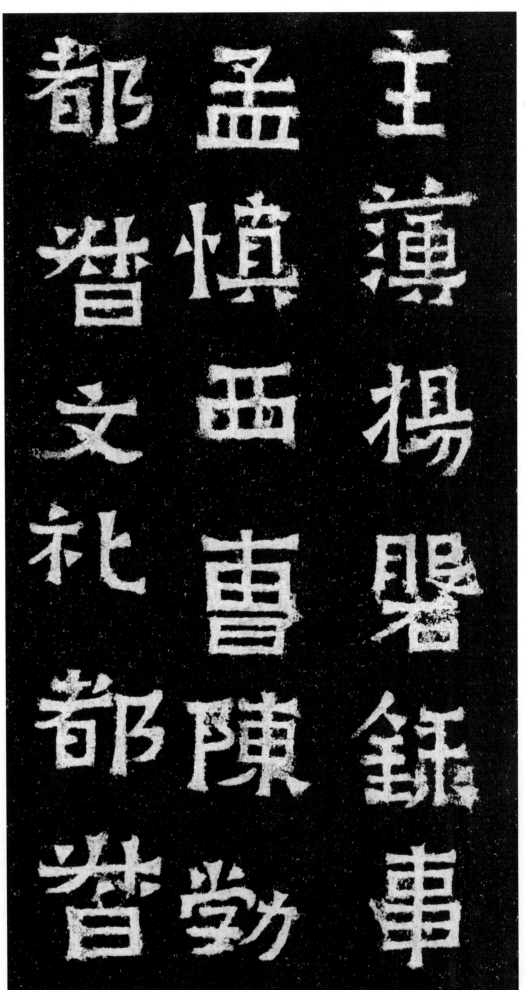

主簿。杨磐。录事。孟慎。西曹。陈勃。都督。文礼。都督。

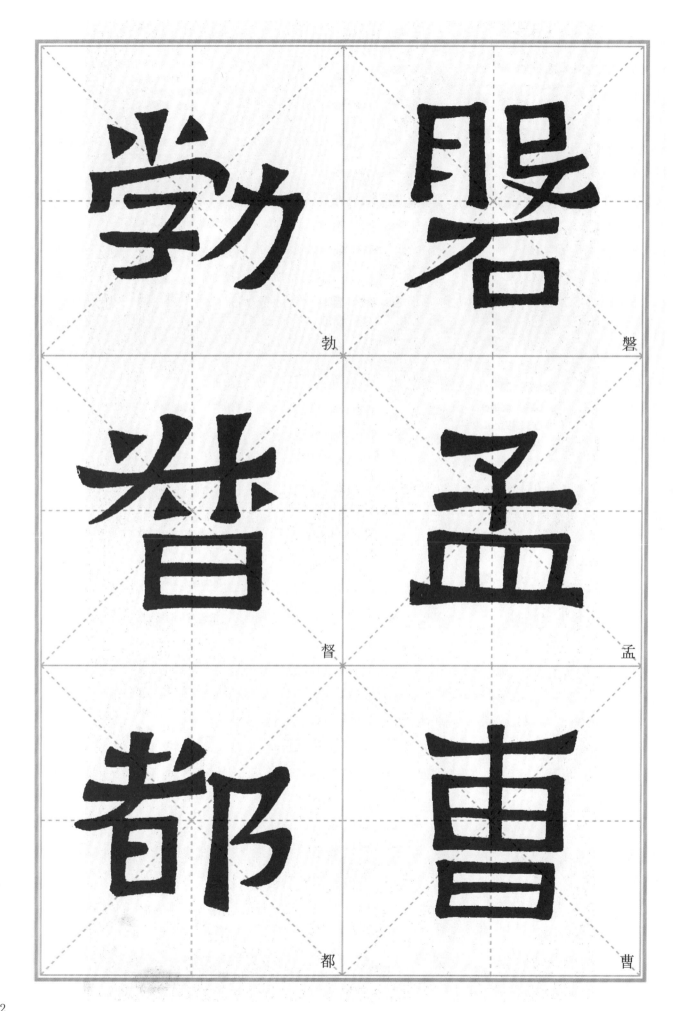

勃

磐

督

孟

都

曹

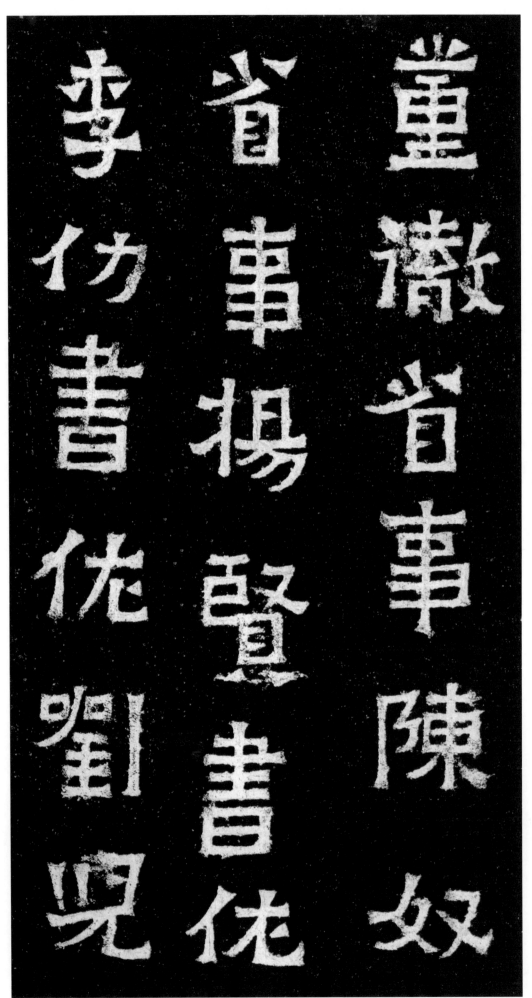

董彻。省事。陈奴。省事。杨贤。书佐。李仂。书佐。刘儿。

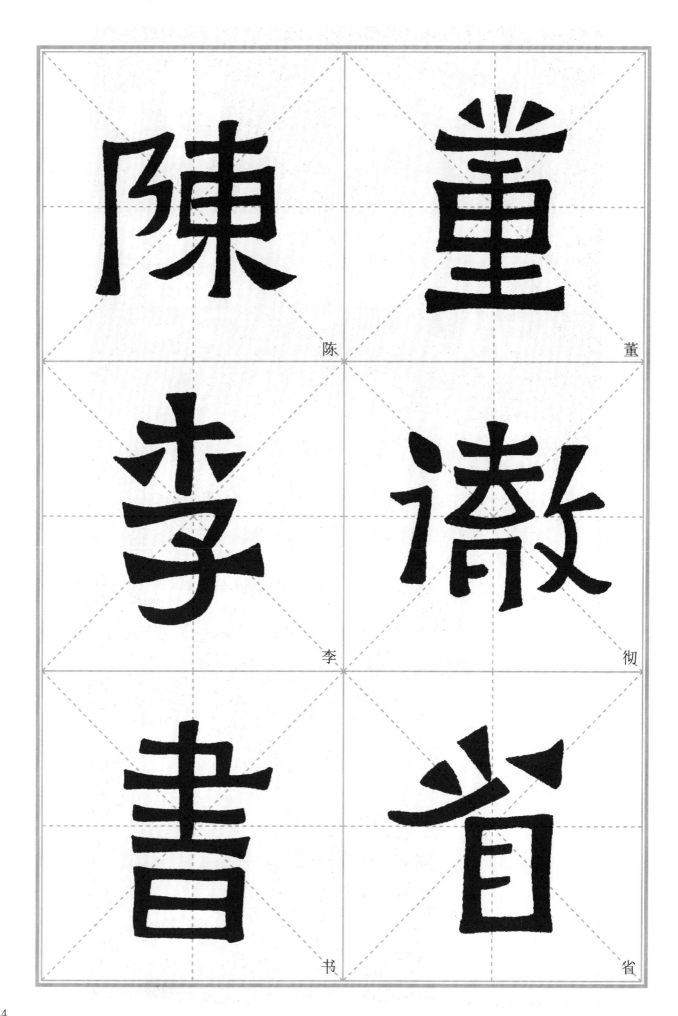

陈

董

李

彻

书

省

44

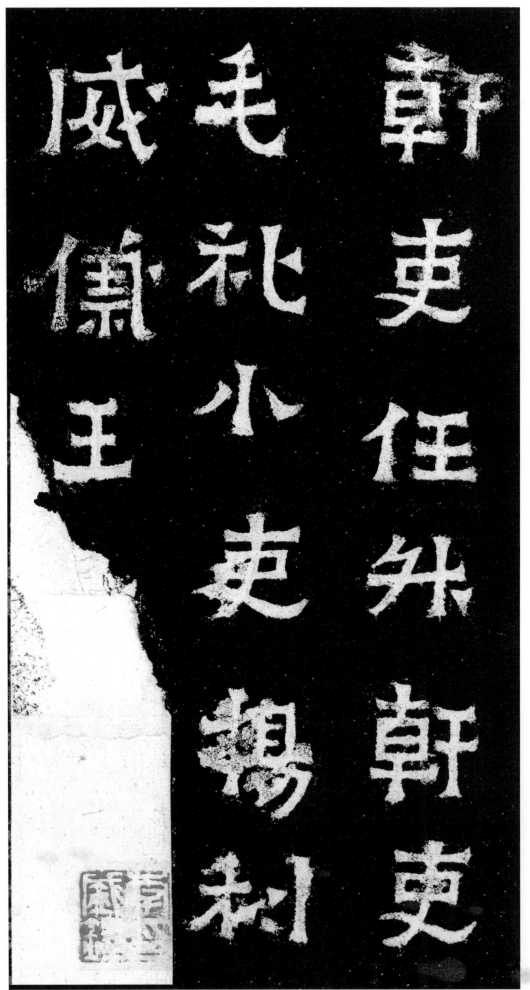

干吏。任升。干吏。毛礼。小吏。杨利。威仪。王玉。

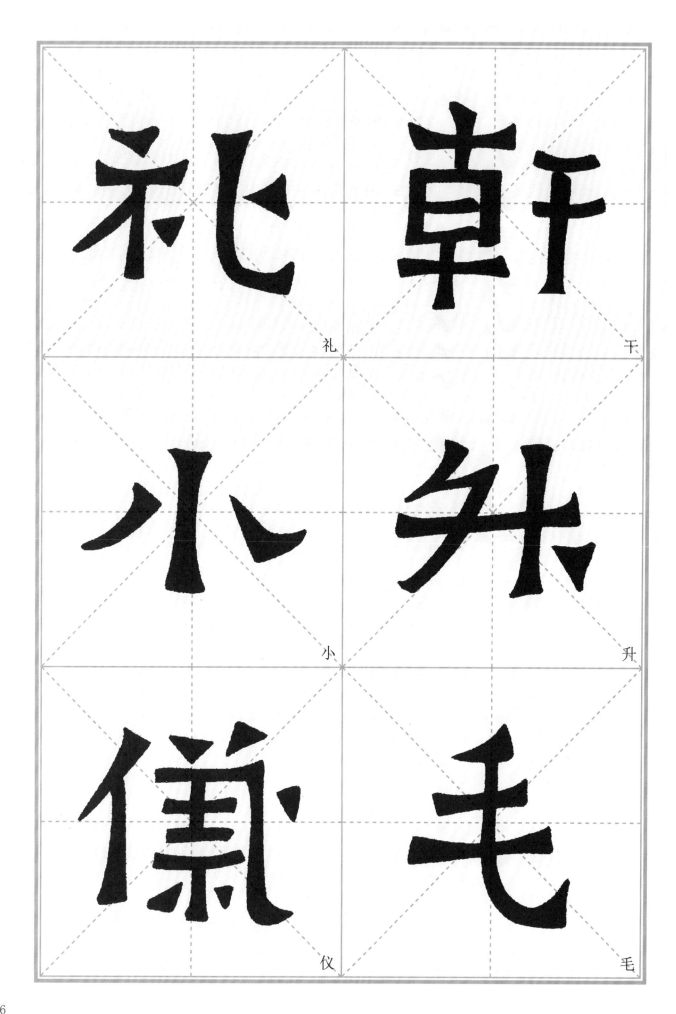

礼

干

小

升

仪

毛

《爨宝子碑》

　　魏碑是我国南北朝时期北朝文字刻石的通称，其中以北魏刻石最为精美，其形成大体可分为碑刻、墓志、造像题记和摩崖刻石四类，各自具有不同的风格和艺术特征。作为一种承前启后的过渡性书体，魏碑上承秦汉遗韵，下启隋唐风流，在书法史上有着极其重要的地位，且对其后的书风演变有着广泛且深远的影响，后世书家在追求书体创新变革时，多从中汲取养料。

　　《爨宝子碑》全称《晋故振威将军建宁太守爨府君墓碑》，碑刻于东晋安帝太亨四年（405）。清乾隆四十三年（1778）在云南南宁（今云南曲靖）出土。碑首为半椭圆，整碑呈长方形，高 1.83 米，宽 0.68 米，厚 0.21 米。碑额 5 行，每行 3 字；碑文 13 行，每行 7 到 30 字不等；碑下端列职官题名 13 行，每行 4 字，全碑共 400 字左右。

　　因两晋时期有禁碑令，故此碑的发现填补了南朝无碑的空白。碑文书法在隶楷之间，既保留了隶书的方起方折和波磔，又孕育了楷书的提按变化。结体方整稚朴，其字形大小不一，给人一种"原生态"的感觉。此碑非名家书，或为刻工直接刻凿，故镌刻的痕迹甚重，有些笔画是自然书写所难以达到的，临写时务必把握好。

　　下面就其点画，用图示加以简单的文字说明的方法，作简要介绍。

《爨宝子碑》基本笔法

（一）横画

横画形态呈多样化，按形态分：①平头平尾。如"守""隆"等字的横画，以方笔为主，粗细变化不明显，起笔露锋侧入，中锋直行，收笔略顿回锋；②头尾上翘。如"子""本"等字的长横，露锋起笔写出尖头，行笔时略向下弯呈弧状，收笔时翻转笔锋，向右上出锋收笔，与隶书波画收笔相同；③平头翘尾。如"行""淳"等字的长横，藏锋起笔，形状方直，中锋直行，收笔时向右上挑出取斜势出锋，与隶书波画收笔相同；④翘头平尾。如"仪""军"等字的长横，起笔露锋侧入，注意尖头形状，行笔中锋直行，收笔时略顿回锋。

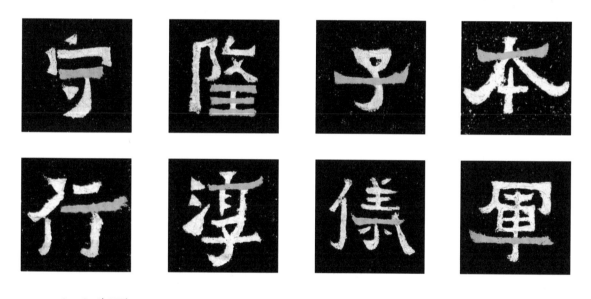

（二）竖画

竖画形态也呈多样化，按形态分：①平头平尾。如"少""非"等字的竖画，起笔藏锋平入，中锋直行，收笔时向右平行疾收，无粗细变化；②平头钩尾。如"中""恪"等字的竖画，起笔与上一写法相同，行笔中锋直行，收笔时向左作弧形钩，然后向右下以回锋收笔或直接向左以出锋收笔；③尖头（尾）竖。如"仍"的竖画，藏锋起笔后，向下直行，笔力渐重，收笔时向右平行疾收，呈上细下粗状；而"山"的竖画，起笔略重，藏锋平入，然后向下直行，呈

上粗下细状；④细腰竖。如"慎""忾"等字的竖画，起笔藏锋平入，行笔时注意力度变化，收笔时向右平行疾收，整体上下粗，腰部细。

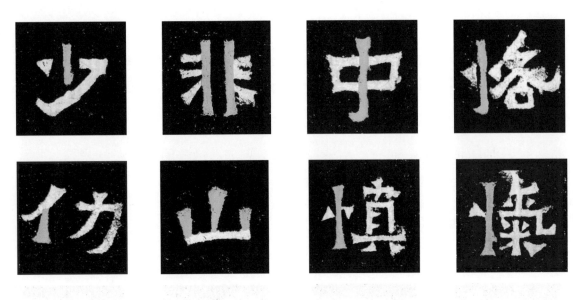

（三）撇画

1. 按形态分：①尖头撇。如"不""穆"等字的撇画，露锋起笔，由右上向左下取斜势行笔，笔力渐重，收笔时向左平出以出锋收笔；②尖尾撇。如"省"字的撇画，切顿入笔，由右上向左下行笔，渐提笔锋，以出锋收笔；③平头平尾。如"爱"的撇画，起笔藏锋侧入，行笔由右上向左下取斜势行笔，收笔时略向左平出然后轻回收笔。

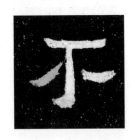

2. 按收笔分：①出锋平脚。如"人""方"等字的撇画，起笔藏锋侧入，行笔取侧锋由右上向左下作斜势行笔，最后以出锋收笔；②回锋平角。如"令"的撇画，起笔与上一写法相同，行笔取侧锋由右上向左下作弧势行笔，收笔时略向左上挑即翻转笔锋向右下以回锋收笔；③出锋钩角。如"春"的撇画，

有奖问卷

　　亲爱的读者，非常感谢您购买"墨点字帖"系列图书。为了提供更加优质的图书，我们希望更多地了解您的真实想法与书写水平，在此设计这份调查表，希望您能认真完成并连同您的作品一起回寄给我们。

　　热心回复的读者，将有机会在"墨点书法交流群"上得到老师点评，同时获得温馨礼物一份。希望您能积极参与，早日练得一手好字！

1.您会选择下列哪种类型的书法图书？（请排名）＿＿＿＿＿＿＿＿＿＿＿＿＿＿

　　A.描红练习　B.原碑帖　C.技法教程　D.集字作品　E.碑帖鉴赏　F.字典　G.篆刻　H.作品纸

2.您希望购买的图书中有哪些内容？（请排名）＿＿＿＿＿＿＿＿＿＿＿＿

　　A.技法讲解　　B.章法讲解　　C.作品展示　　D.创作指导　　E.书法内容赏析　　F.带视频

3.关于原碑帖，您更倾向哪些作品，请列举具体名称：

4.关于原碑帖，您倾向哪种编排方式？（请排名）＿＿＿＿＿＿＿＿＿＿

　　A.原大　B.放大　C.单字放入米字格　D.名家临作与原碑对照　E.对释文注解

5.关于原碑帖，您倾向哪种装帧方式？（请排名）＿＿＿＿＿＿＿＿＿＿

　　A.装订成册　B.单张取阅（活页式）C.长卷观看（册页式）　D.大挂图

5.关于书法练习，您倾向哪种材质书写？（请排名）＿＿＿＿＿＿＿＿＿

　　A.水写纸　B.水写布　C.带格毛边纸　D.空白毛边纸　D.白宣纸　E.仿古作品纸

6.您购买此书用于以下哪种情况？（单选）

　　A.自学用书　B.老年大学　C.培训班　D.中小学校　E.教学参考　F.赠送　G.其他

7.您购买此书的原因？（请排名）＿＿＿＿＿＿＿＿＿＿＿＿

　　A.装帧设计好　B.内容编排好　C.选字漂亮　D.印刷清晰　E.价格适中　F.其他

8.此书您从何处购买？每年大概投入多少金额、购买多少本书法用书？

9.请评价一下此书的优缺点：

10.请谈一下自己的学书心得：

起笔与上述笔画相同，行笔由右上向左下取斜势行笔，收笔时翻转笔锋向上钩出。

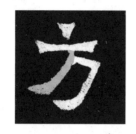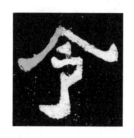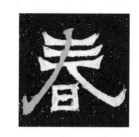

（四）捺画

1. 斜捺。①出锋平脚。如"人""金"等字的捺画，藏锋起笔，向右下取斜势行笔，笔力渐重，收笔时向右平出；②出锋翘脚。如"故""发"等字的捺画，藏锋起笔，向右下取斜势行笔，收笔时向右上提锋，以出锋出笔；③回锋翘脚。如"长""本"等字，藏锋起笔，向右下取斜势行笔，收笔时向右上取弧势，以回锋收笔。

2. 平捺。①斜势。如"建"字的捺画，向下取斜势行笔，到捺脚处向右上提锋以出锋收笔；②曲势。如"庭""退"等字的捺画，取波状行笔，到捺脚处向右上提锋以出锋收笔；③平势。如"邈"字的捺画，取平势行笔，到捺脚处向右上提锋，以出锋收笔。

3. 同字异形。以"之"字为例，前后两字捺画的写法截然不同，第一个"之"的笔法近乎楷书，只是没有明显的波折变化，起笔藏锋平入，行笔由左上向右下取弧势行笔，渐行渐重，收笔时向右上以出锋收笔。第二个"之"的笔法近乎隶书，只是收笔的波磔有过之而无不及，起笔藏锋平入，行笔由左上向右下作曲线行笔，收笔时稍按即换向后向右上取外弧势出锋收笔。

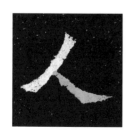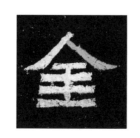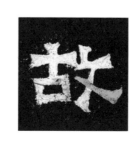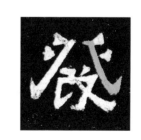

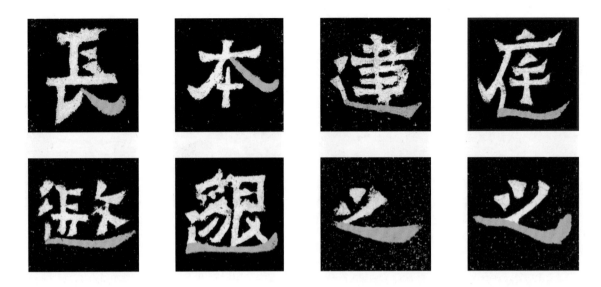

（五）折画

1. 横折。①方折。如"保""矫"等字的折画，一般是横画写到折处，顺势迅疾换向，转锋直下；②圆折。如"物"字的折画，折处顺势向右下呈外弧线行笔，至收笔处向左上钩出。

2. 竖折。如"忘""岳"等字的折画，藏锋起笔，向下直行，至折处时，向左下略提笔，调转笔锋略顿写横。

3. 撇折。①方折。如"乡"字的折画，横切入笔写撇，转折时略向左起笔，顿笔写折；②圆折。如"姿""如"等字的折画，起笔与上一写法相同，转折时顺时向左下呈弧形行笔。

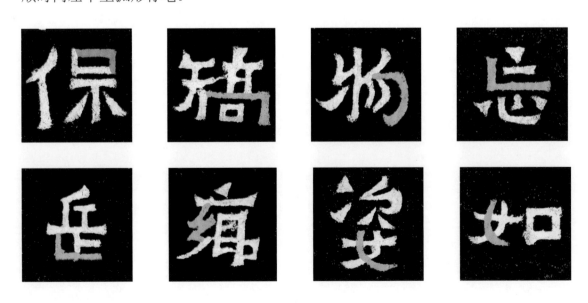

（六）钩画

1. 竖钩。如"冠""歌"等字的竖钩，竖画行笔到收笔时提锋向左上平推，渐轻以出锋收笔。

2. 斜钩。如"威""戎"等字的斜钩，横切入笔，向右下取斜势行笔，收笔时向右上出钩。

3. 卧钩。如"志""忘"等字的卧钩，横切入笔，向右下行笔至一半时，向右行，收笔时向右上出钩。

4. 竖弯钩。如"儿""也"等字的弯钩，起笔后先向下写竖，至转折处时顺势向右转向，收笔时稍驻，随即向上出钩。

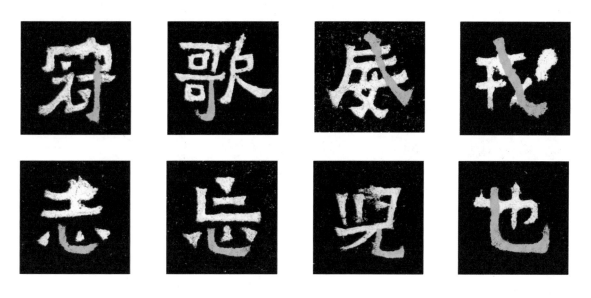

（七）点画

1. 侧点。①尖头方尾。如"太""高"等字的点画，斜切入笔后，略向左行笔，渐提笔锋，收笔时回锋收笔，②方头尖尾。如"爱""乎"等字的点画，斜切入笔后，略向右行笔，渐提笔锋，稍回锋收笔。

2. 撇点。点的方向由右向左，方头尖尾。如"彰""影""府""宾"等字，斜切入笔，向左下行笔，渐提笔锋，出锋收笔。

3. 竖点。由上到下，方头尖尾。如"庶""良""将""之"等字，起收笔与上一写法相同，方向为由上到下。

4. 挑点。如"宾""讳""流""海"等字，斜切入笔，向右上行笔，渐提笔锋，出锋收笔。

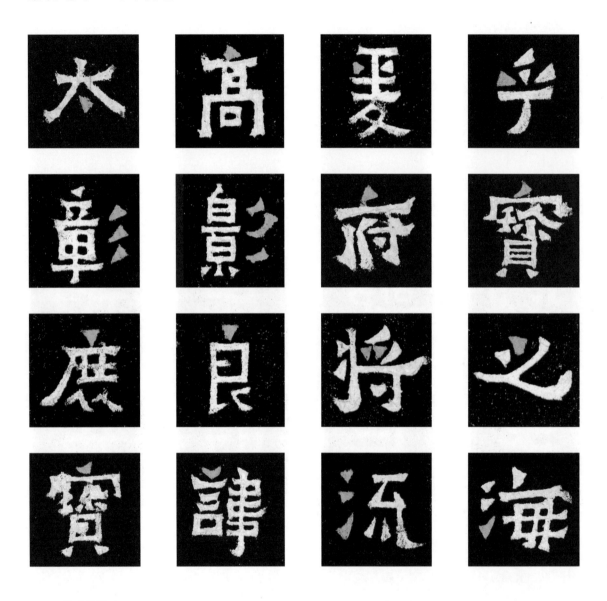

临习要点：

1. 此碑笔法丰富，换向急速，临习时要注意笔法的变化和训练外拓翻转的能力。

2. 此碑结体婀娜多姿，临习时不要一味强化体势的统一而少了参差的变化。

3. 此碑镌刻痕迹明显，有些点画是自然书写难以达到的，应尽量保持自然书写的状态，切忌描摹钩填。